孝穆刻竹

悲庵

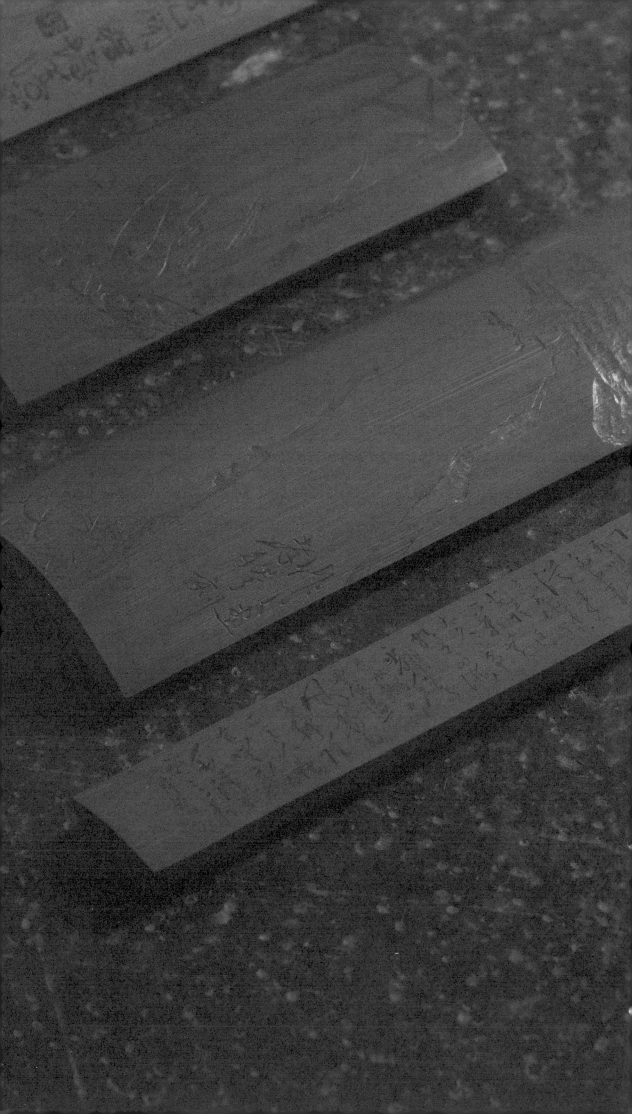

臂搁

白蕉画兰花

一九五八年　纵一三·七厘米　横一〇厘米

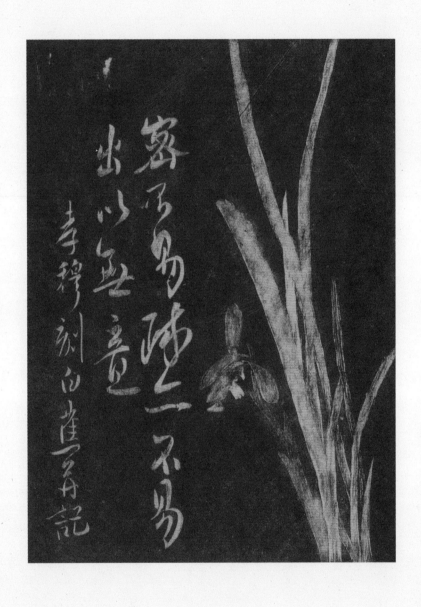

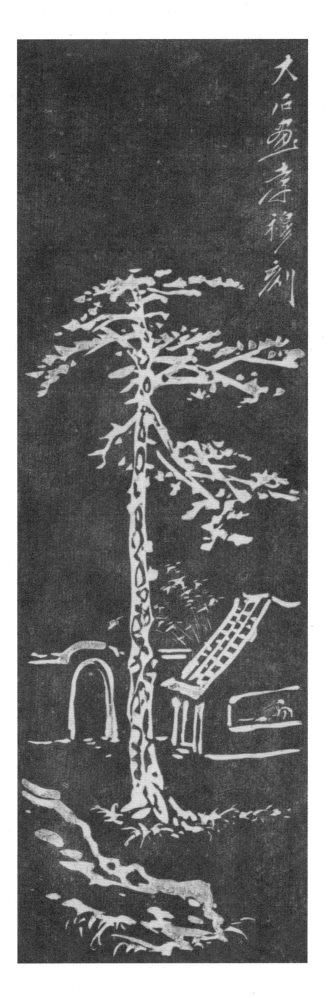

唐云画刻竹图

一九五九年·纵二四·二厘米 横七·八厘米

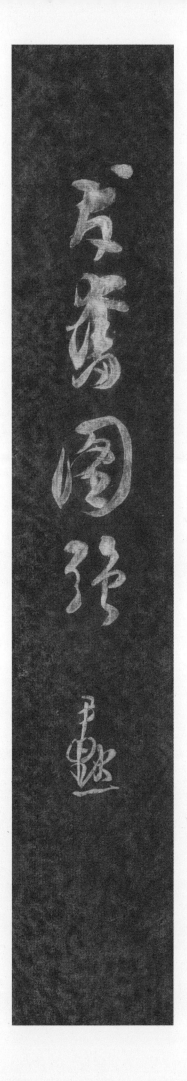

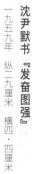

沈尹默书『发奋图强』
一九五九年　纵二九厘米　横四·四厘米

钱瘦铁画春梅
一九六〇年 纵一五·二厘米 横八·八厘米

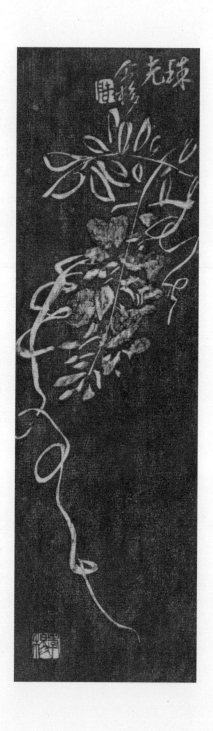

王个簃画珠光

一九六〇年　纵一六·八厘米　横四·八厘米

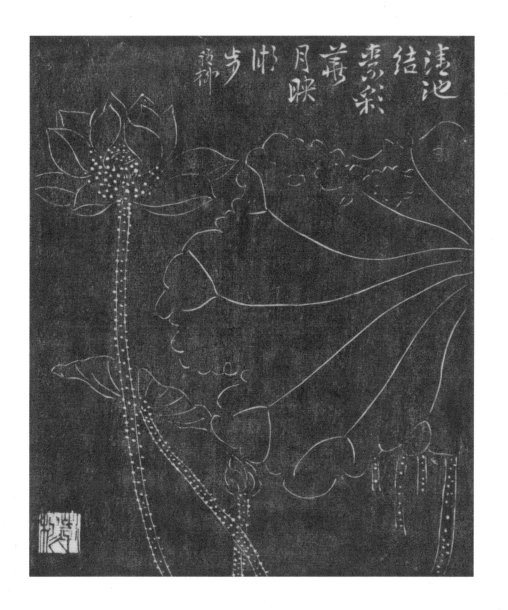

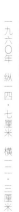

谢稚柳画荷花

一九六〇年 纵一四·七厘米 横二二·三厘米

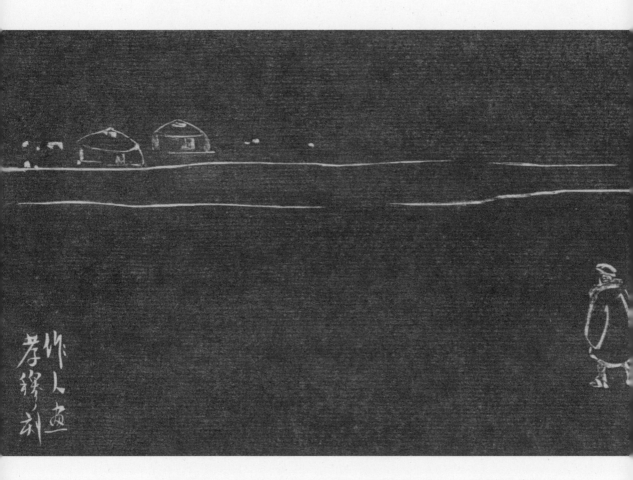

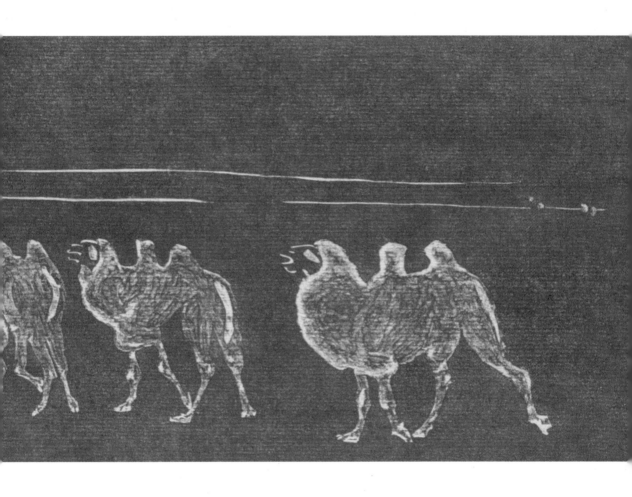

吴作人画戈壁骆驼
一九六一年　纵——·九厘米　横三五·二厘米

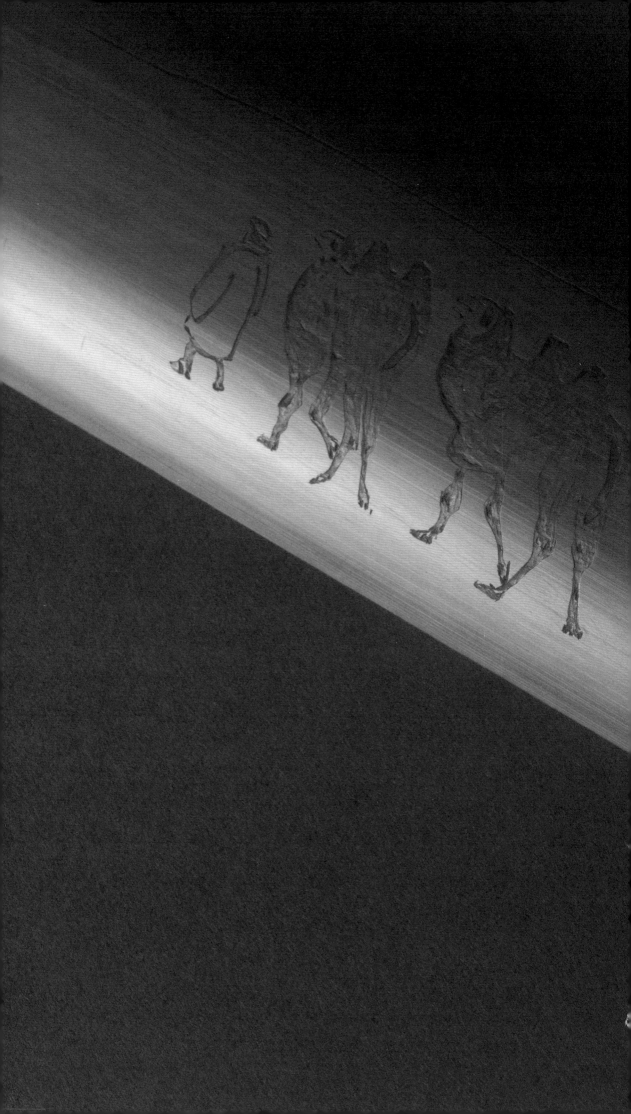

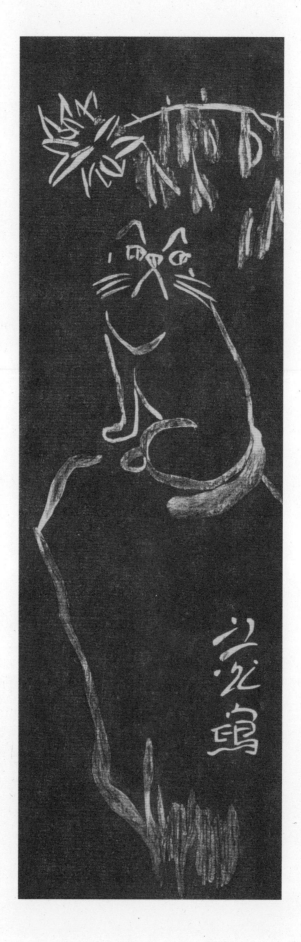

谢之光画猫石图

一九六一年　纵三一·九厘米　横七·二厘米

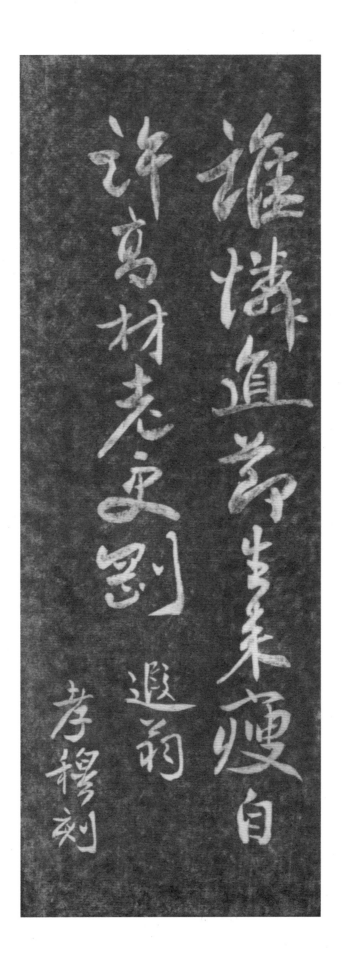

叶恭绰书『谁怜直节生来瘦，自许高材老更刚』
一九六一年　纵三一·八厘米　横七·五厘米

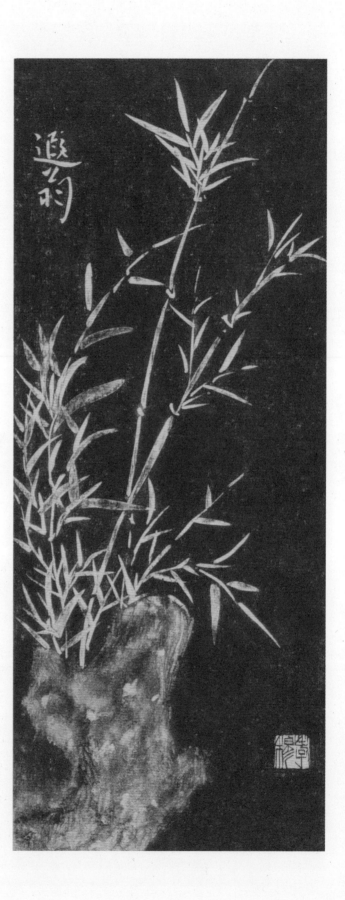

叶恭绰画山石茂竹

一九六一年　纵二〇·九厘米　横八·六厘米

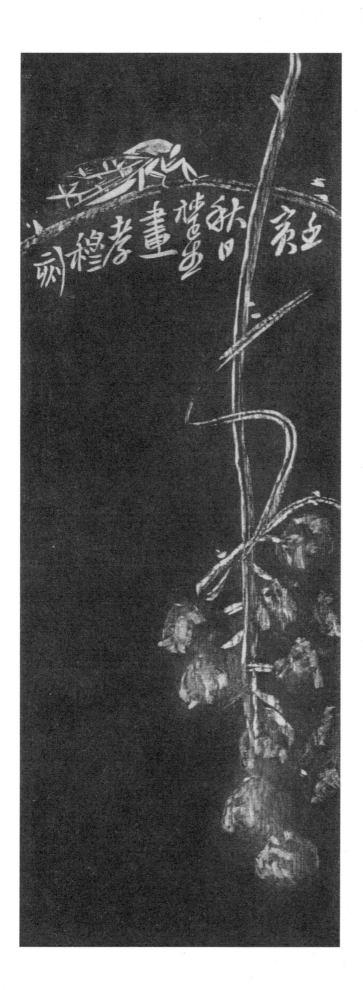

来楚生画秋虫

一九六二年　纵二三·八厘米　横八·三厘米

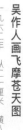

吴作人画飞摩苍天图

一九六二年　纵二二厘米　横八·三厘米

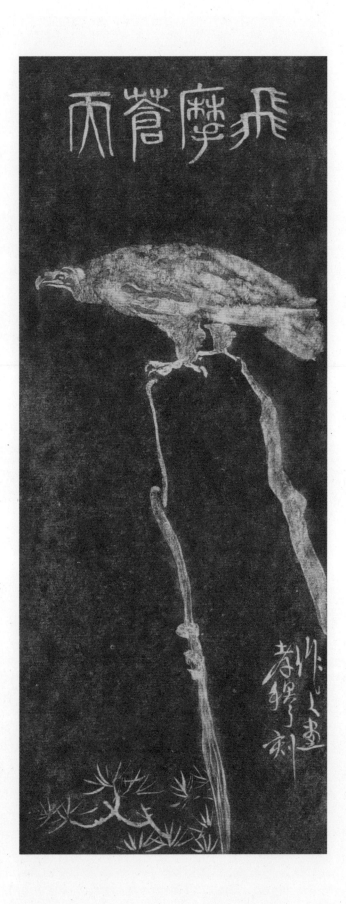

程十发画少数民族女孩

一九六三年　纵一五·二厘米　横九·八厘米

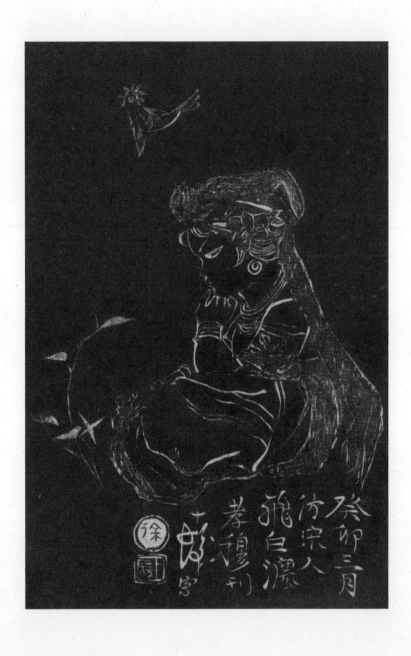

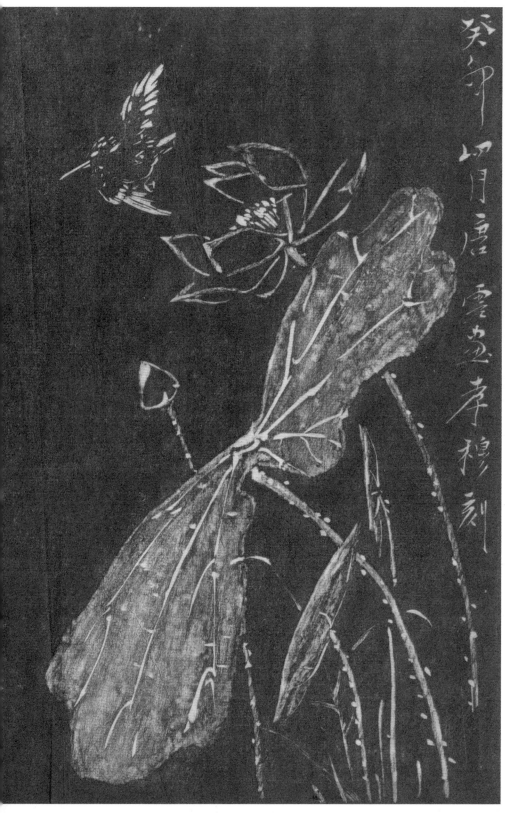

唐云画翠鸟荷花

一九六三年　纵二一·二厘米　横一四·九厘米

臂搁　二十世纪六十年代

臂搁　二十世纪六十年代

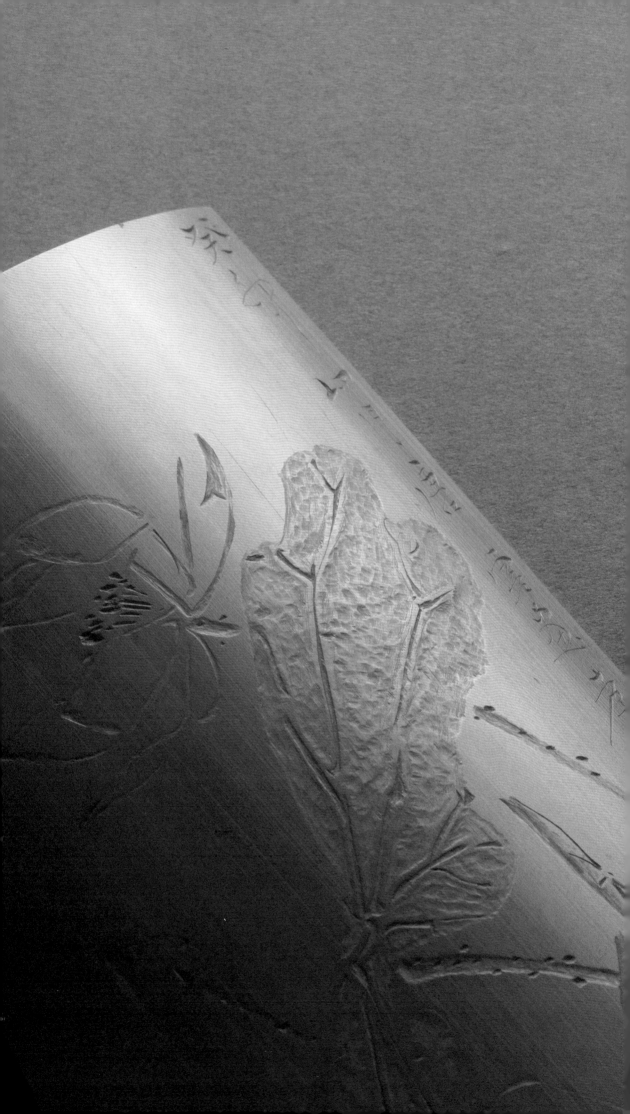

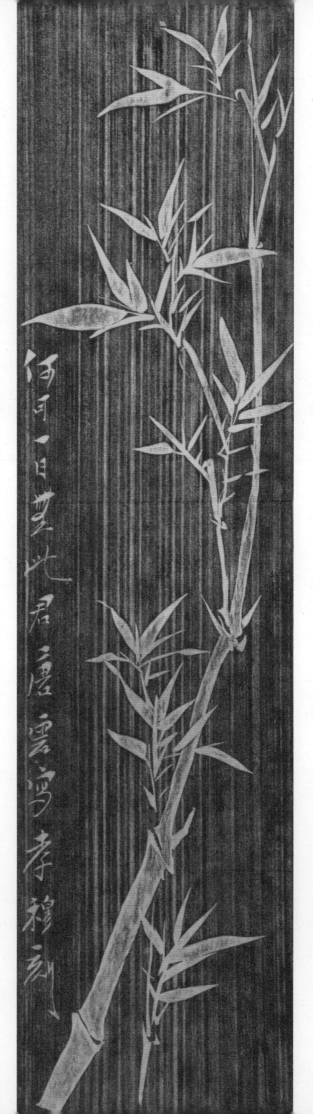

唐云画秀竹（留青）

一九六三年　纵四一厘米　横一〇·五厘米

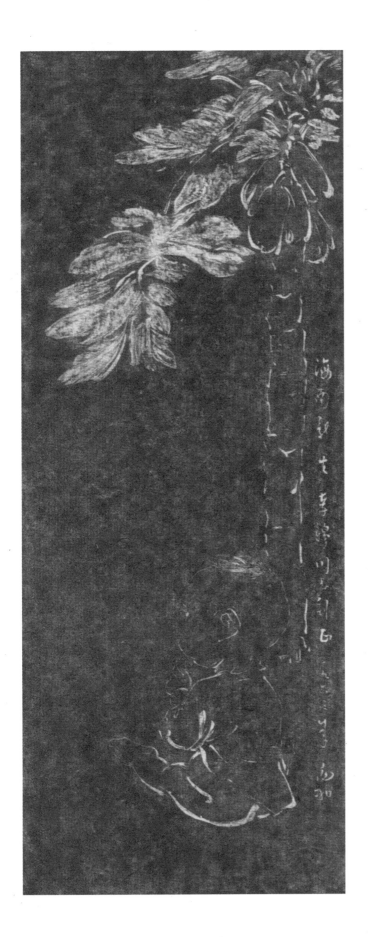

蒋兆和画海南新生

一九六三年　纵三二厘米　横八·二厘米

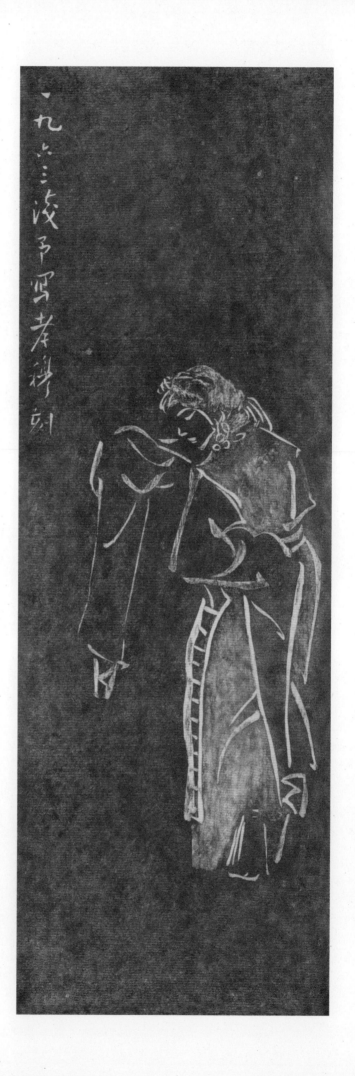

叶浅予画藏族姑娘

一九六三年　纵二六·六厘米　横八·九厘米

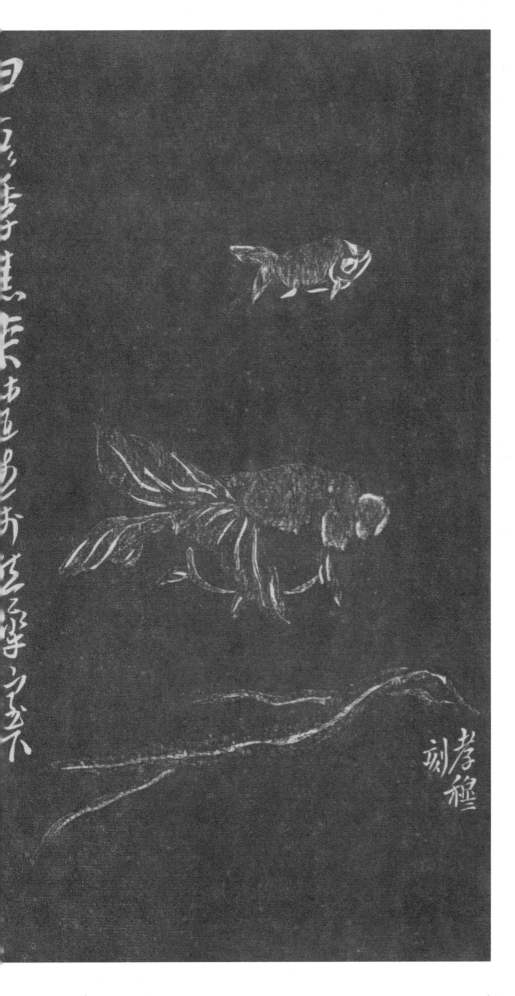

来楚生画金鱼水草

一九六四年 纵二五厘米 横一四·三厘米

唐云画春竹（吴作人上款）

一九六四年　纵二五·九厘米 横一○·八厘米

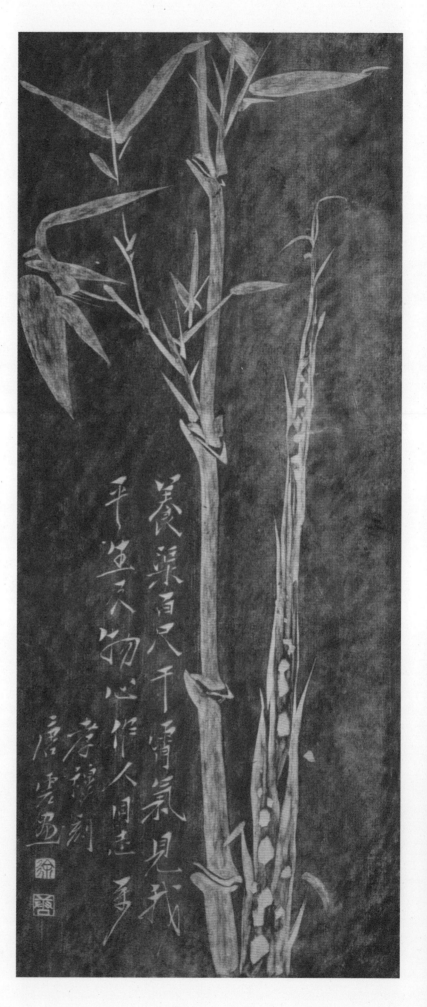

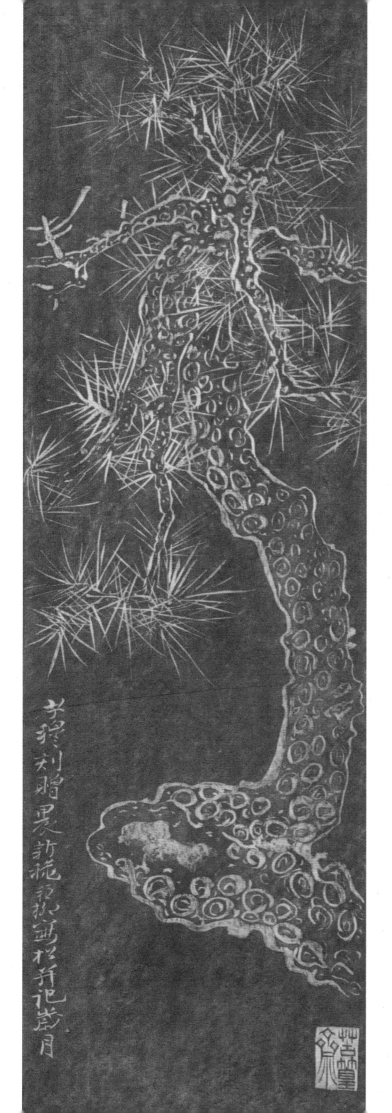

谢稚柳画古松

一九六四年　纵三六厘米　横一〇·四厘米

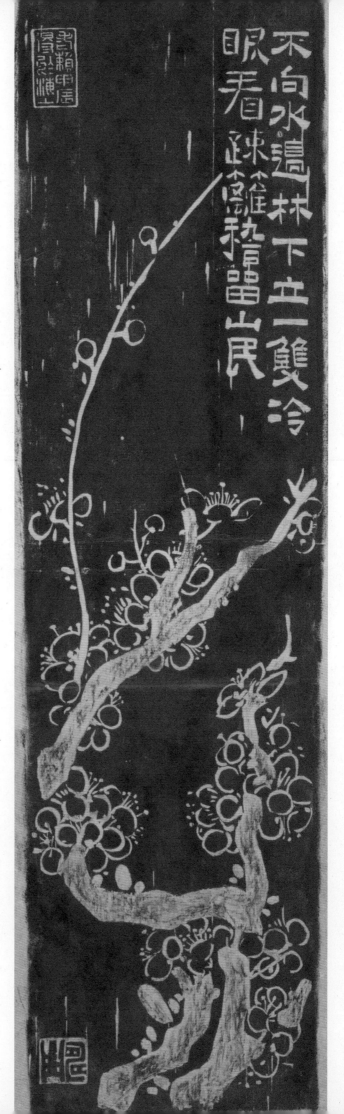

赖少其画梅花

一九六四年　纵二九厘米　横一〇·九厘米

陈佩秋画游鱼

一九六五年 纵二三厘米 横七·六厘米

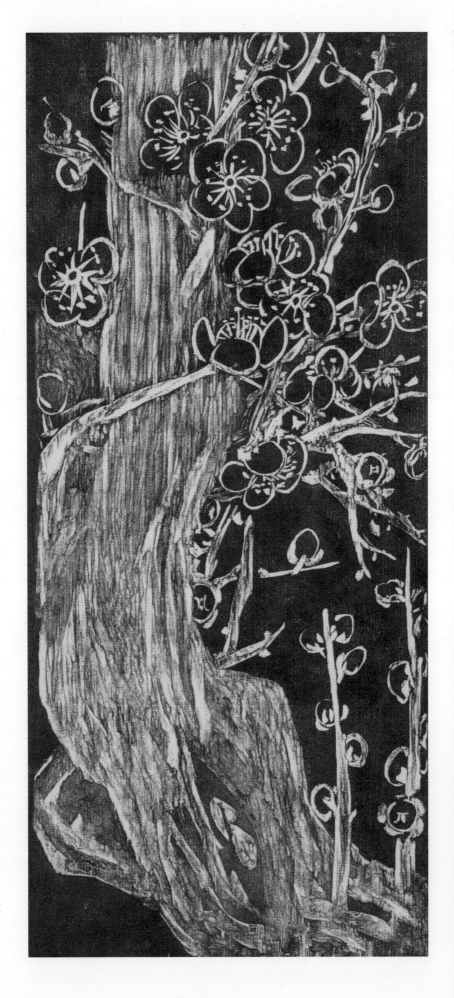

風雨送春歸 飛雪迎春到 已是
懸崖百丈冰 猶有花枝俏 俏也
不爭春 只把春來報 待到山花
爛熳時 她在叢中笑 毛主席詞
卜算子 詠梅

钱瘦铁书毛泽东《卜算子·咏梅》并画咏梅诗意（双面）

一九六五年 纵二四·五厘米 横九三厘米

唐云画竹枝鸣蝉（白书章上款）

一九六五年　纵二五·六厘米　横七·九厘米

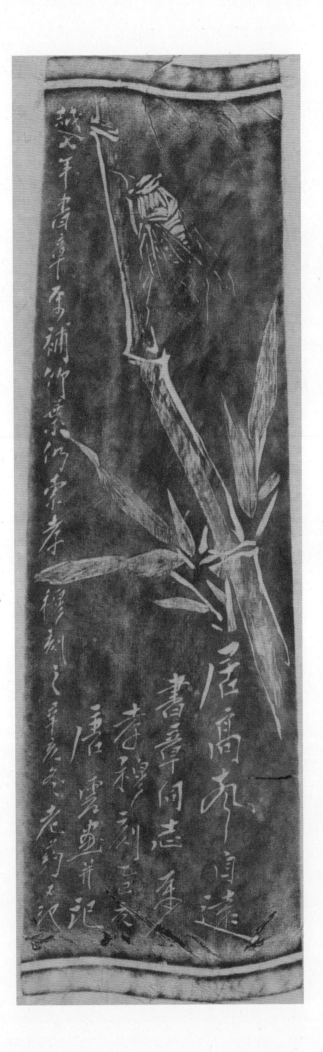

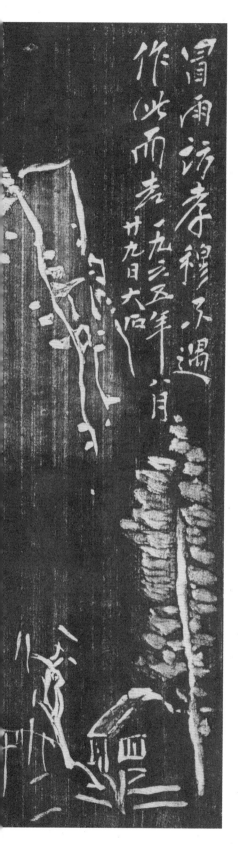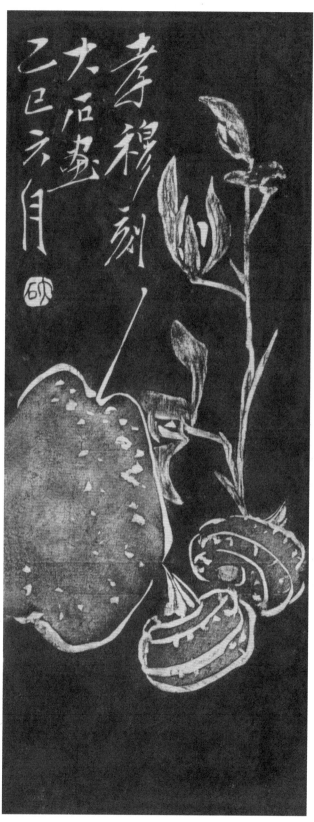

唐云画生梨荸荠 山水 （双面）
一九六五年　纵二一·六厘米　横八·六厘米

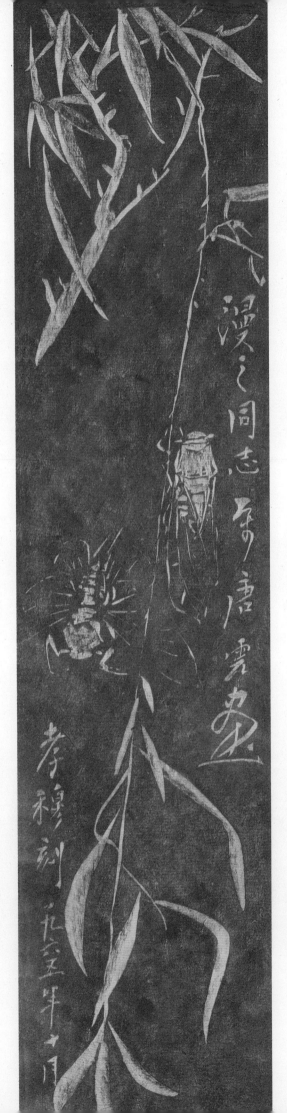

唐云画柳枝双蝉 （曹漫之上款）

一九六五年　纵三一厘米　横七厘米

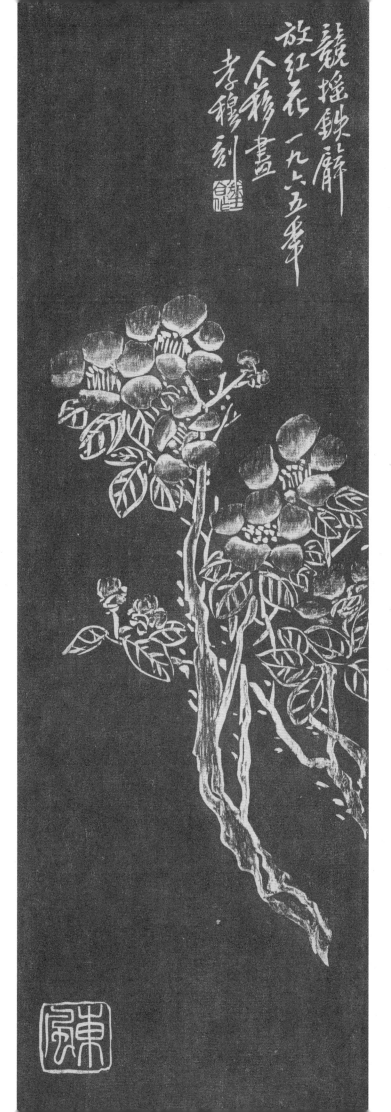

競搖錦解
放紅花 一九六五年
个簃畫
孝穆刻

王个簃画海棠
一九六五年 纵三六厘米 横一一·五厘米

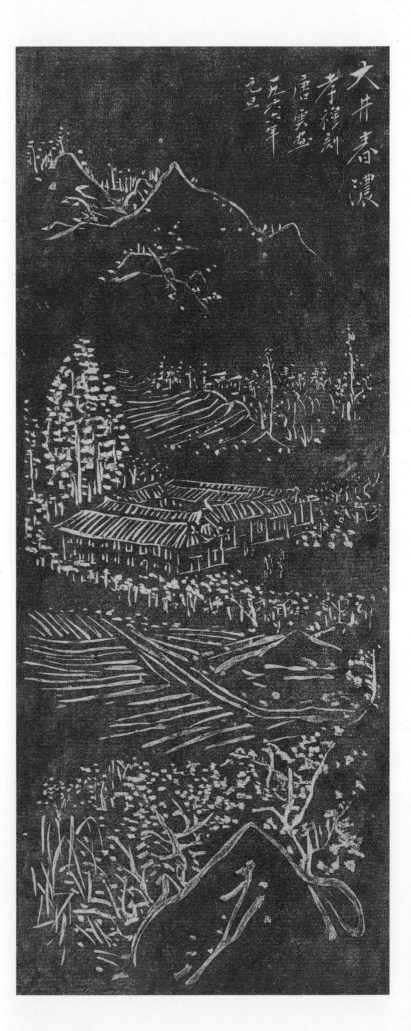

唐云画大井春浓图

一九六六年　纵二八厘米　横二一厘米

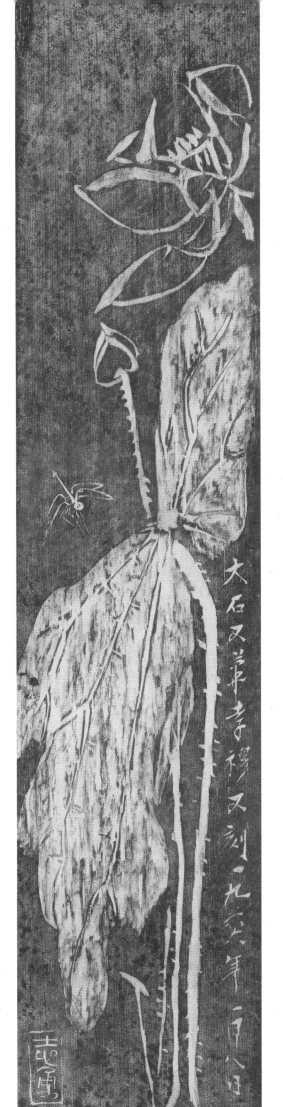

唐云画荷花蜻蜓
一九六六年　纵三一厘米　横七厘米

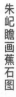

朱屺瞻画蕉石图

一九六六年　纵二四厘米　横八·三厘米

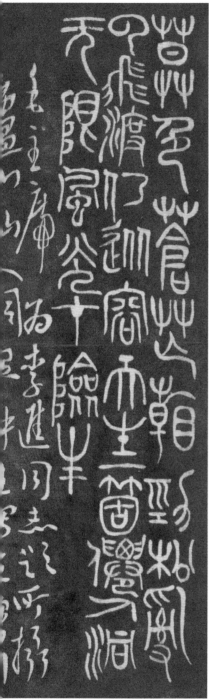

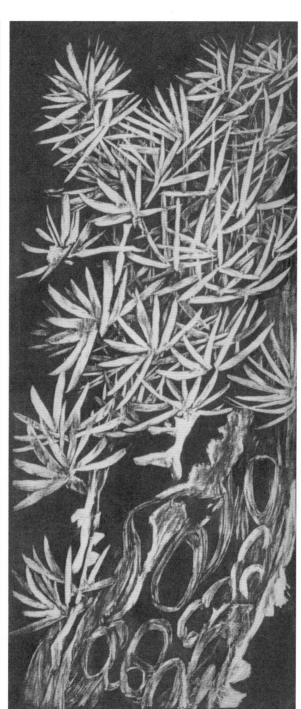

钱瘦铁书毛泽东七律并画劲松（双面）

二十世纪六十年代　纵二四·五厘米　横一三厘米

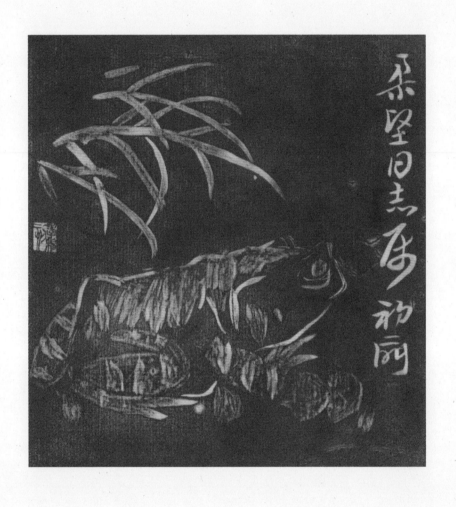

来楚生画青蛙（沈柔坚上款）

二十世纪六十年代　纵一〇·四厘米　横一〇·八厘米

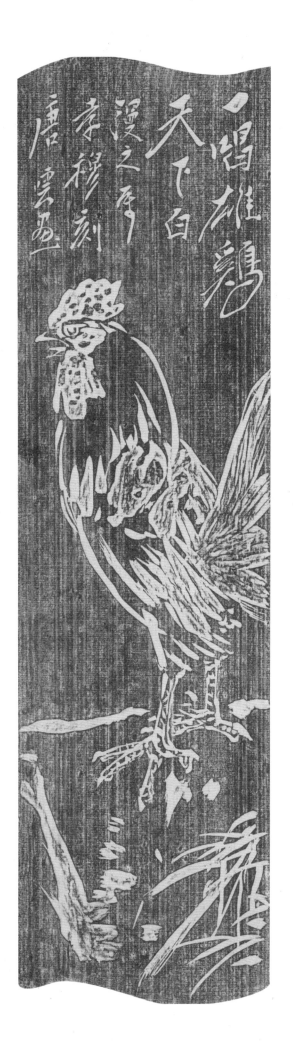

唐云画一唱雄鸡天下白（留青 曹漫之上款）

二十世纪六十年代 纵三一·八厘米 横八·九厘米

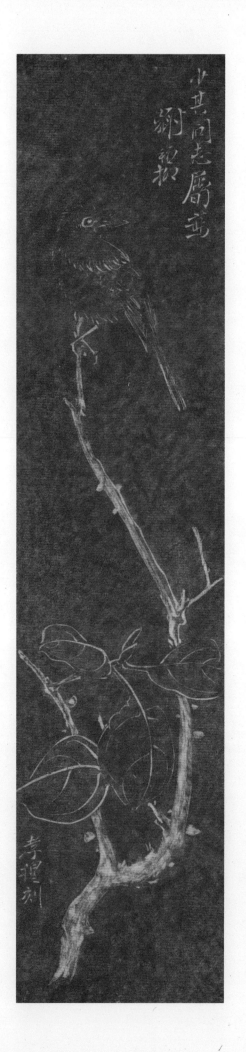

谢稚柳画高枝来禽图（赖少其上款）

二十世纪六十年代　纵二六厘米　横六厘米

毛泽东《满江红·和郭沫若》

二十世纪六十年代　纵三厘米　横二五厘米

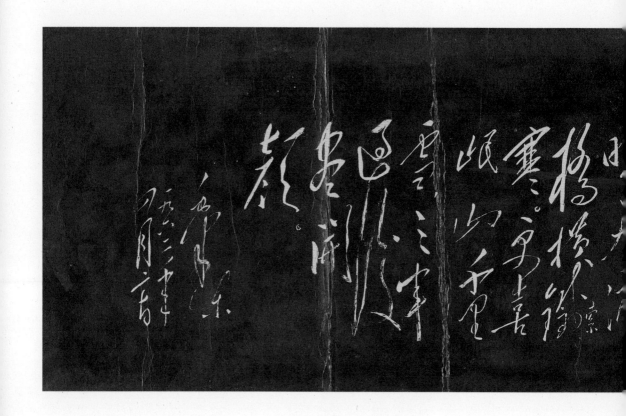

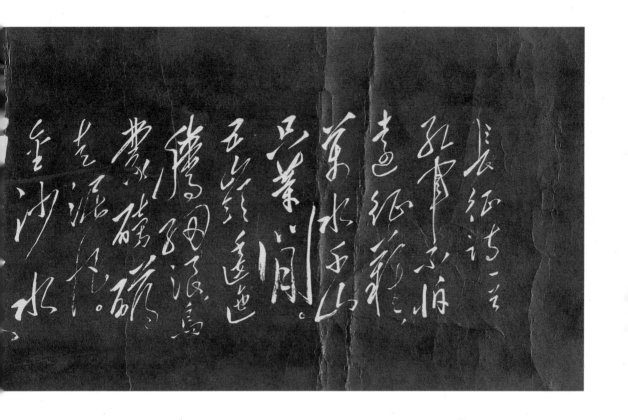

毛泽东《长征》

二十世纪六十年代　纵九·八厘米　横三三·五厘米

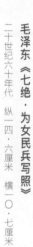

毛泽东《七绝·为女民兵写照》

二十世纪六十年代　纵一四·六厘米　横一〇·七厘米

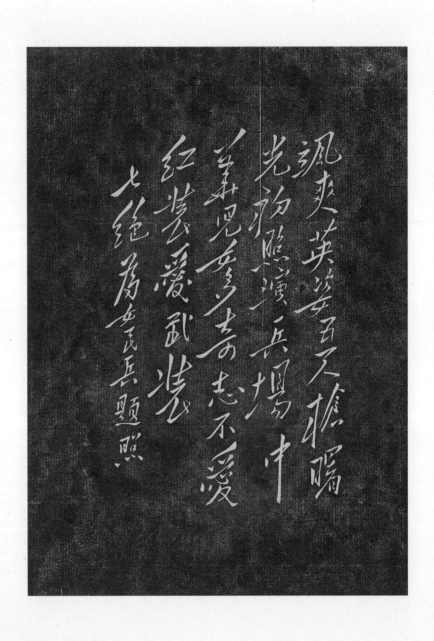

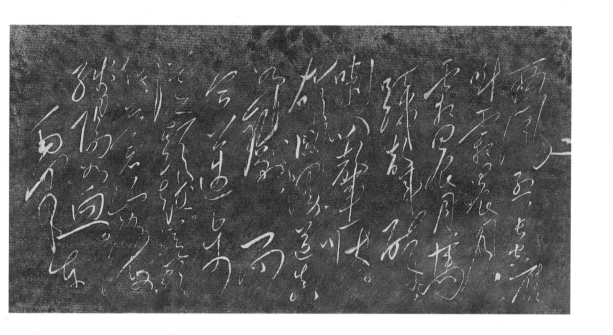

毛泽东《忆秦娥·娄山关》

二十世纪六十年代　纵八厘米　横一五·三厘米

徐孝穆书毛泽东《七律·冬雪》

二十世纪六十年代　纵一五·九厘米　横一〇厘米

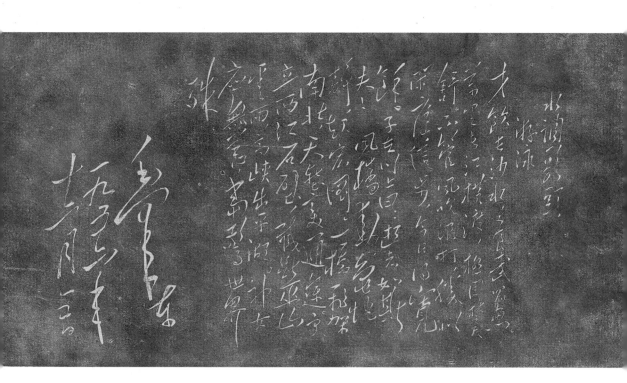

毛泽东《水调歌头·游泳》

二十世纪六十年代　纵九厘米　横一八厘米

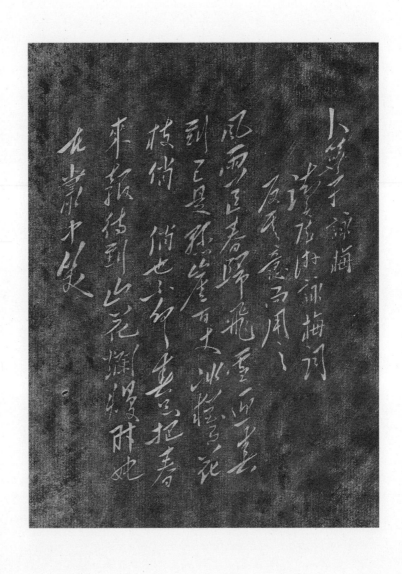

毛泽东《卜算子·咏梅》

二十世纪六十年代　纵一四·三厘米　横一〇·六厘米

别梦依稀咒逝川，故园三十二年前。红旗卷起农奴戟，黑手高悬霸主鞭。为有牺牲多壮志，敢教日月换新天。喜看稻菽千重浪，遍地英雄下夕烟。

毛主席七律到韶山 徐孝穆敬刻

徐孝穆书毛泽东《七律·到韶山》
二十世纪六十年代 纵三二·二厘米 横八厘米

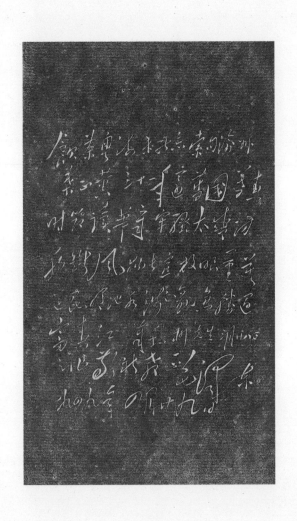

毛泽东《七律·和柳亚子先生》

二十世纪六十年代　纵二一·七厘米　横七·厘米

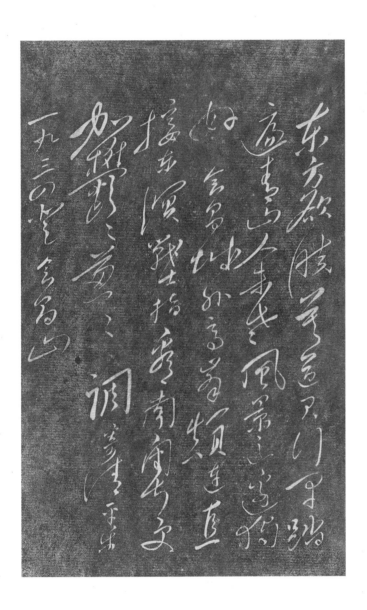

毛泽东 《清平乐·会昌》

二十世纪六十年代 纵一四·二厘米 横八·七厘米

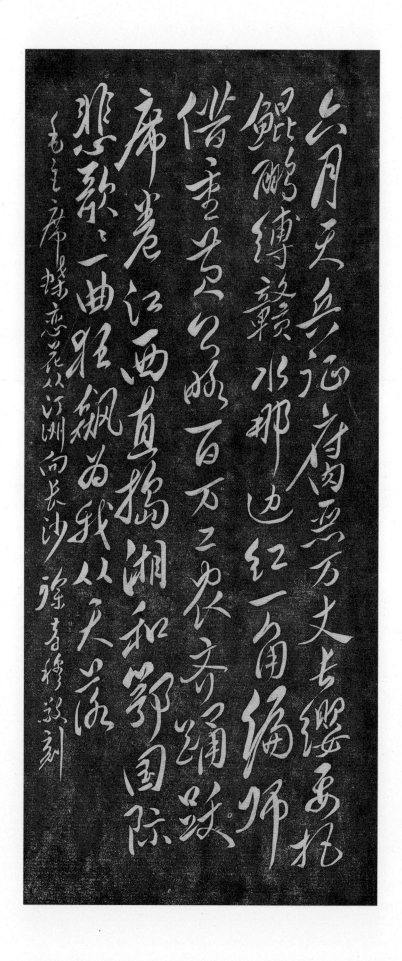

徐孝穆书毛泽东《蝶恋花·从汀洲向长沙》

毛主席七律 和郭沫若同志

一从大地起风雷 便有精生白骨堆
僧是愚氓犹可训 妖为鬼蜮必成灾
金猴奋起千钧棒 玉宇澄清万里埃
今日欢呼孙大圣 只缘妖雾又重来

徐孝穆敬刻

徐孝穆书毛泽东《七律·和郭沫若同志》
二十世纪六十年代　纵三一·三厘米　横九厘米

徐孝穆书毛泽东《念奴娇·昆仑》

二十世纪六十年代　纵三一·四厘米　横一〇·二厘米

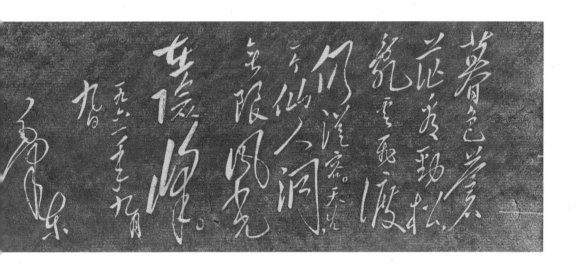

毛泽东《七绝·为李进同志题所摄庐山仙人洞照》
二十世纪六十年代 纵六·七厘米 横一四·二厘米

毛泽东《菩萨蛮·黄鹤楼》

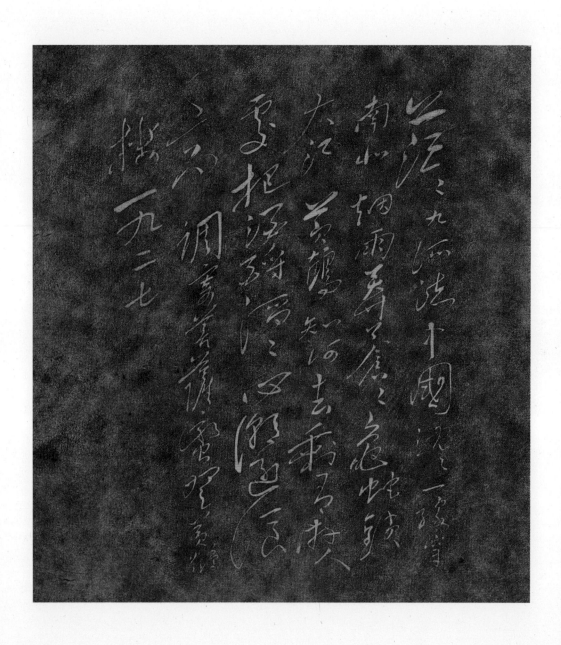

毛泽东《菩萨蛮·黄鹤楼》
二十世纪六十年代　纵一五·八厘米　横一三·六厘米

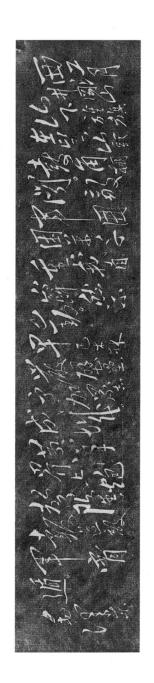

毛泽东 《西江月·井冈山》

二十世纪六十年代　纵四·二厘米　横一六·五厘米

毛泽东《蝶恋花·答李淑一》

二十世纪六十年代　纵一六·四厘米　横一〇·四厘米

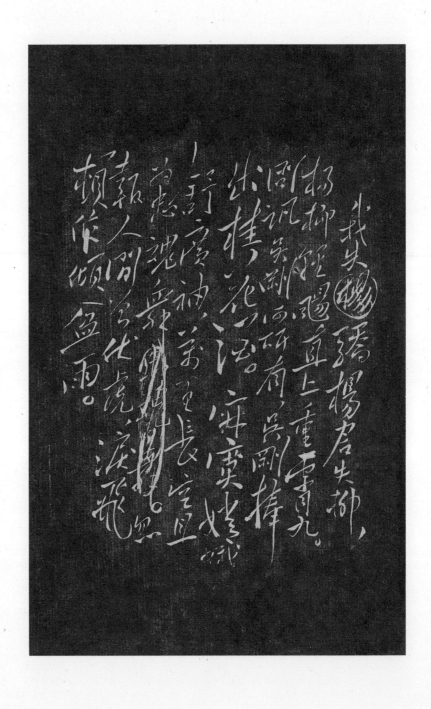

毛主席渔家傲 反第一次大围剿

万木霜天红烂漫 天兵怒气冲霄汉 雾满龙冈千嶂暗 齐声唤 前头捉了张辉瓒 二十万军重入赣 风烟滚滚来天半 唤起工农千百万 同心干 不周山下红旗乱

徐孝穆敬书并刻

徐孝穆书毛泽东《渔家傲·反第一次大围剿》
二十世纪六十年代 纵二一·五厘米 横九厘米

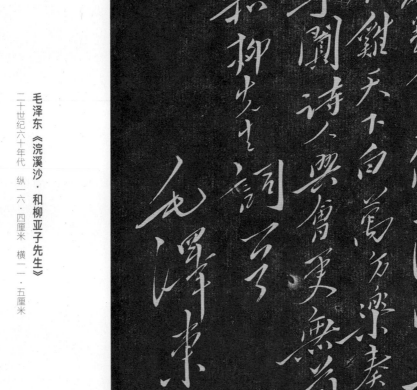

毛泽东《浣溪沙·和柳亚子先生》

二十世纪六十年代　纵一六·四厘米　横二一·五厘米

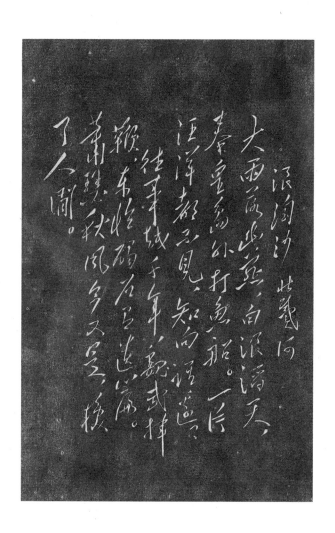

毛泽东《浪淘沙·北戴河》

二十世纪六十年代 纵二一·四厘米 横八·一厘米

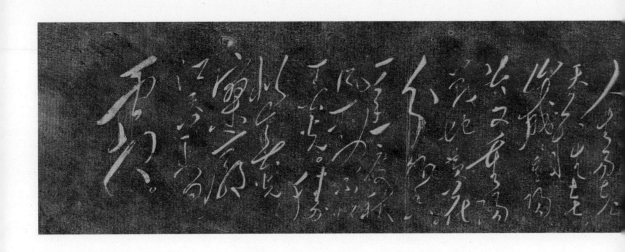

毛泽东《采桑子·重阳》
二十世纪六十年代　纵八·三厘米　横一九厘米

毛泽东《清平乐·蒋桂战争》

二十世纪六十年代　纵七·六厘米　横一六·九厘米

赤橙黄绿青蓝紫，谁持彩练当空舞。雨后复斜阳，关山阵阵苍。当年鏖战急，弹洞前村壁。装点此关山，今朝更好看。

徐孝穆书毛泽东《菩萨蛮·大柏地》（留青）

二十世纪六十年代　纵二九·一厘米　横八·一厘米

毛主席菩萨蛮大柏地

孝穆敬书并刻

毛主席《如梦令·元旦》

宁化清流归化路隘林深苔滑

今日向何方直指武夷山下山下山下风展

红旗如画

徐孝穆刻

徐孝穆书毛泽东《如梦令·元旦》
二十世纪六十年代　纵二九厘米　横七·二厘米

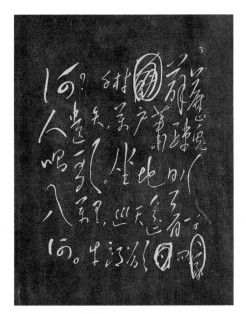

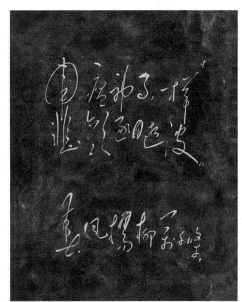

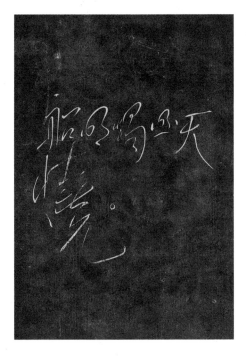

毛泽东《七律·送瘟神二首》

二十世纪六十年代　纵一四·五厘米　横一〇·七厘米

纵一四·四厘米　横一一厘米

纵一四·三厘米　横一〇·六厘米

纵一四·三厘米　横一〇·九厘米

纵一四·四厘米　横一一·六厘米

纵一四·三厘米　横一〇厘米

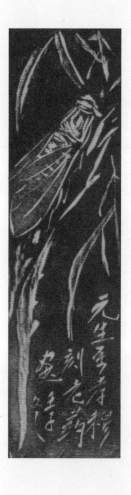

唐云画鸣蝉

一九七二年　纵一一·五厘米　横三厘米

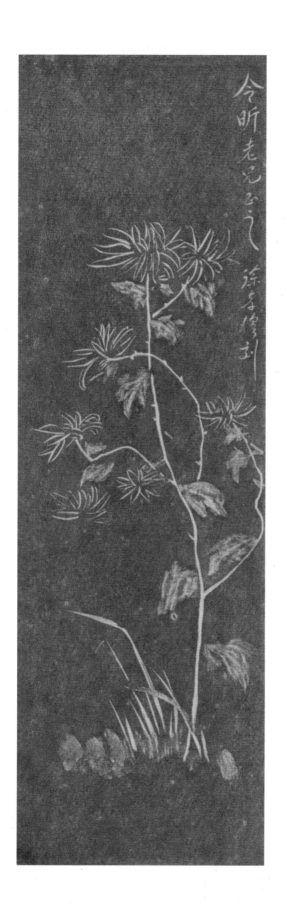

徐孝穆画菊花

一九七二年　纵二一·七厘米　横七厘米·

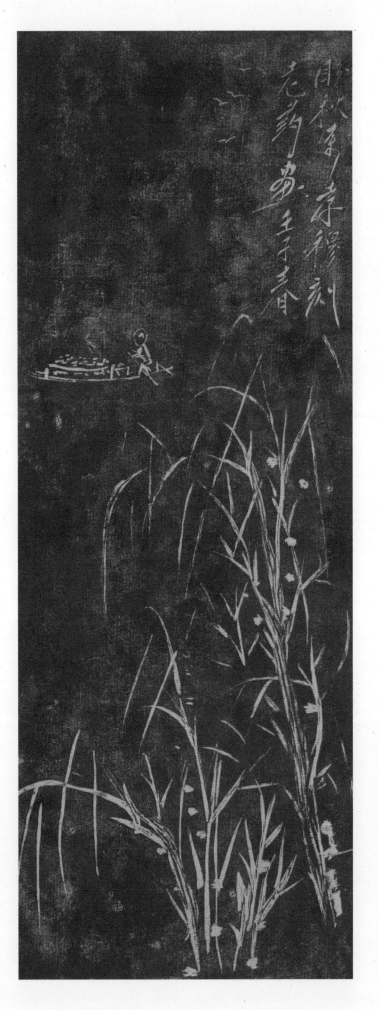

唐云画苇荡远帆　（徐盼秋上款）

一九七二年　纵二六厘米　横九·四厘米

惯于长夜过春时，挈妇将雏鬓有丝。

梦里依稀慈母泪，城头变幻大王旗。

忍看朋辈成新鬼，怒向刀丛觅小诗。

吟罢低眉无写处，月光如水照缁衣。

一平同志存

初丽书

来楚生书鲁迅《惯于长夜》（王一平上款）

一九七三年 纵三〇厘米 横九·四厘米

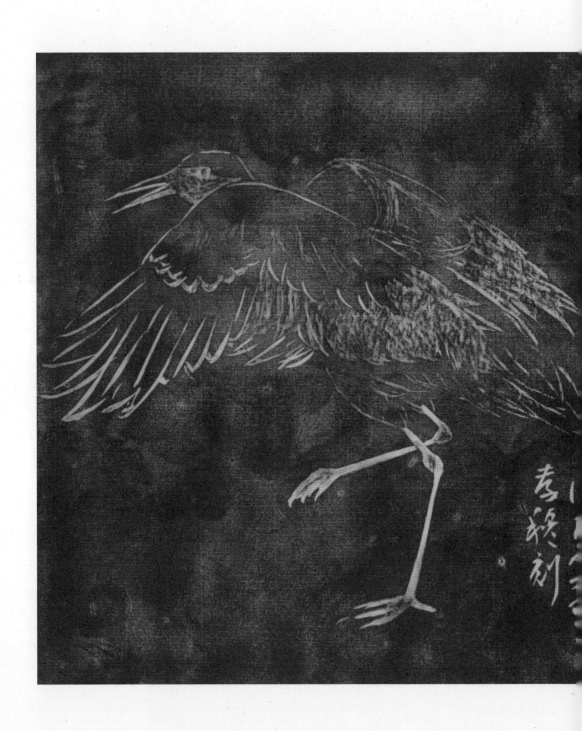

陈佩秋画鹭鸶
一九七三年　纵一九·二厘米　横一七·二厘米

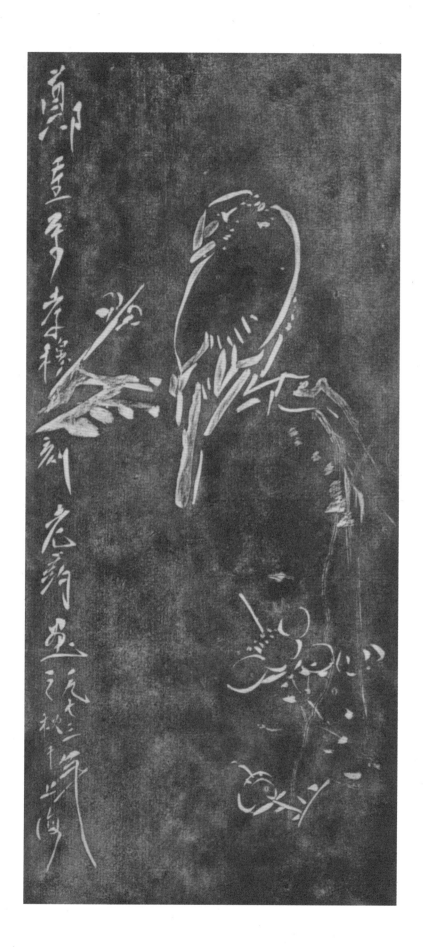

唐云画梅枝栖禽图 （郑重上款）

一九七三年 纵三一·五厘米 横一〇厘米

唐云画修竹

一九七三年　纵二〇厘米　横八厘米

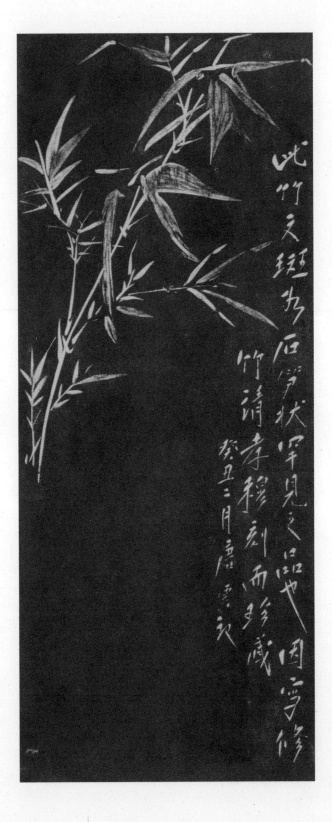

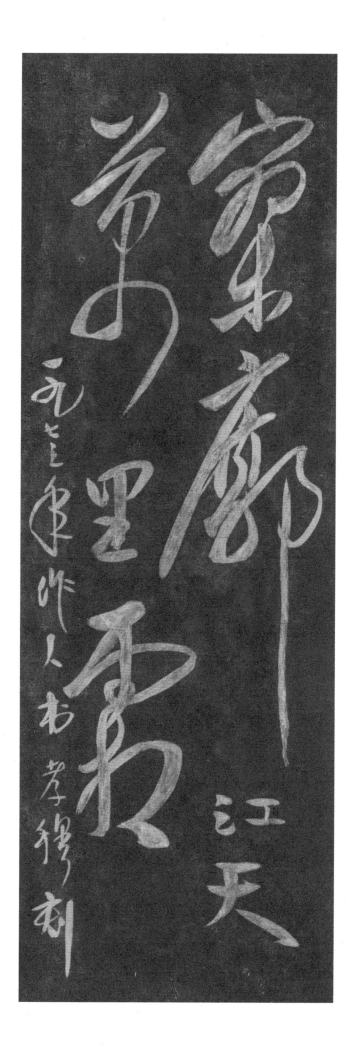

吴作人书 『寥廓江天万里霜』

一九七三年 纵二五·五厘米 横八·九厘米

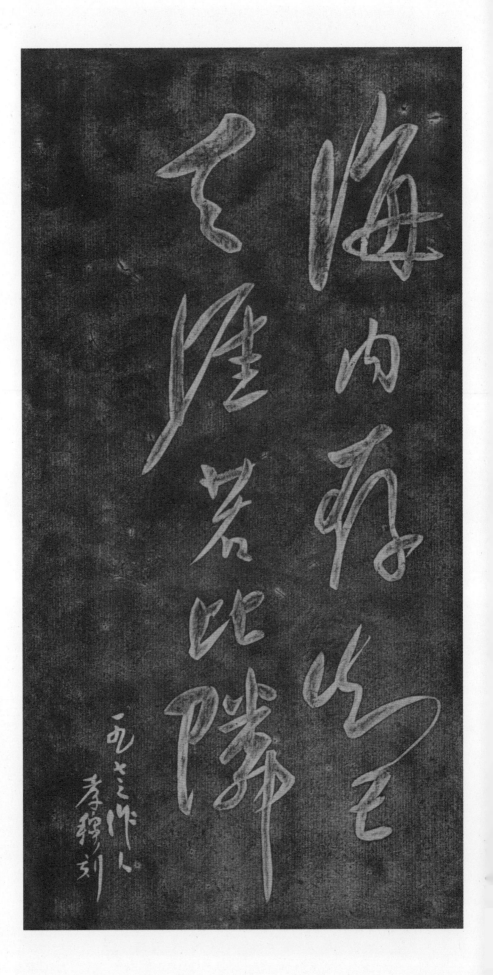

吴作人书『海内存知己，天涯若比邻』

一九七三年　纵二三·三厘米　横一二·六厘米

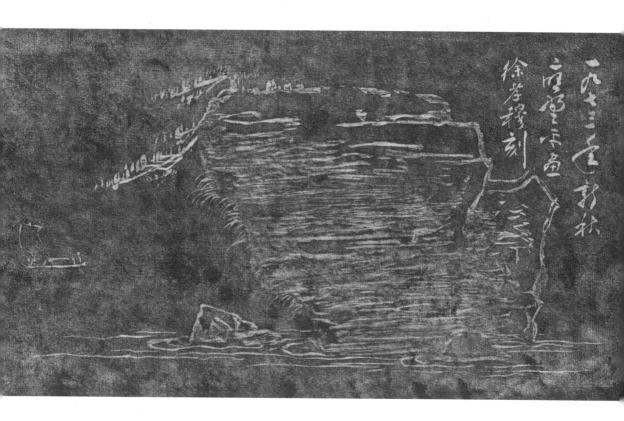

应野平画山水

一九七三年　纵一一·三厘米　横二一厘米

谢稚柳画葡萄

一九七三年　纵二四·三厘米　横八·二厘米

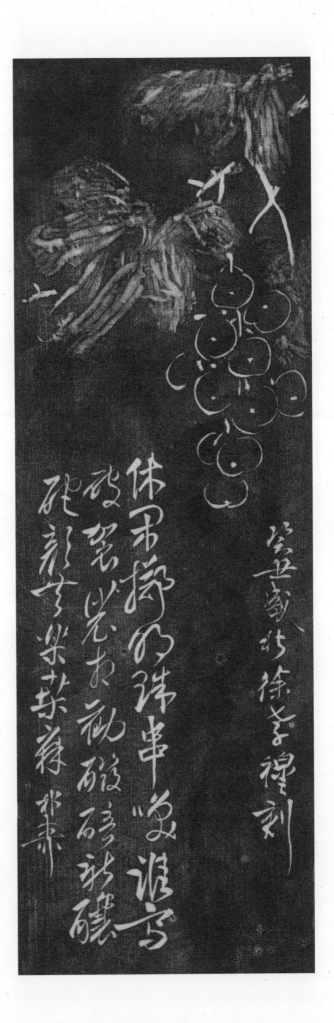

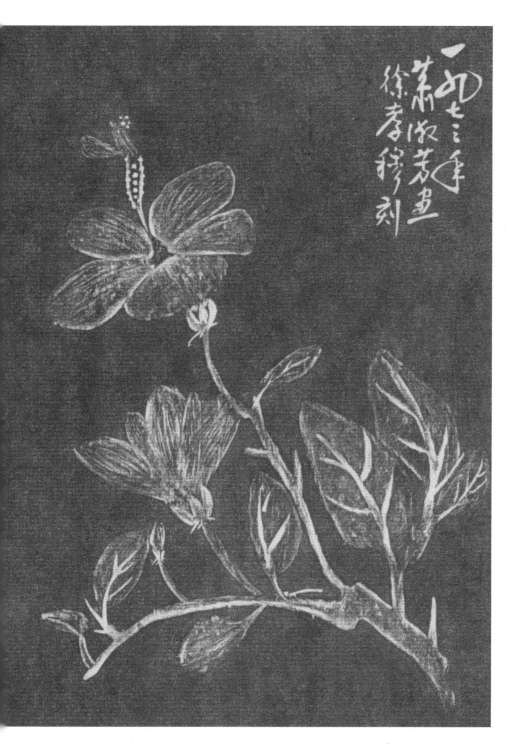

萧淑芳画花卉

一九七三年 纵二〇·七厘米 横一四·四厘米

来楚生书鲁迅诗

一九七四年　纵三二·五厘米　横二一·七厘米

萬家墨面沒蒿萊
敢有歌吟動地哀
心事浩茫連廣宇
于無聲處聽驚雷

風雨送春归
飞雪迎春到
已是悬崖百丈冰
犹有花枝俏
俏也不争春
只把春来报
待到山花烂漫时
她在丛中笑

毛主席词咏梅

甲寅春徐孝穆书并刻

徐孝穆书毛泽东《卜算子·咏梅》

一九七四年 纵二四·六厘米 横四·三厘米

唐云画池塘青蛙

一九七五年　纵一四厘米　横八厘米

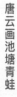

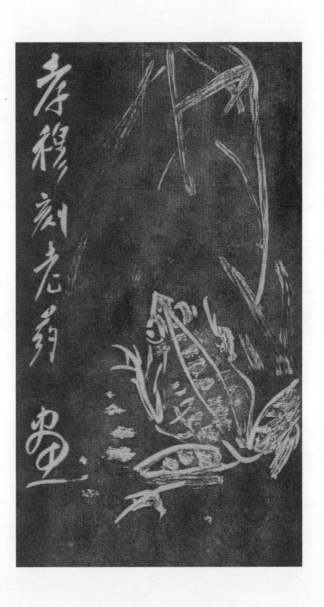

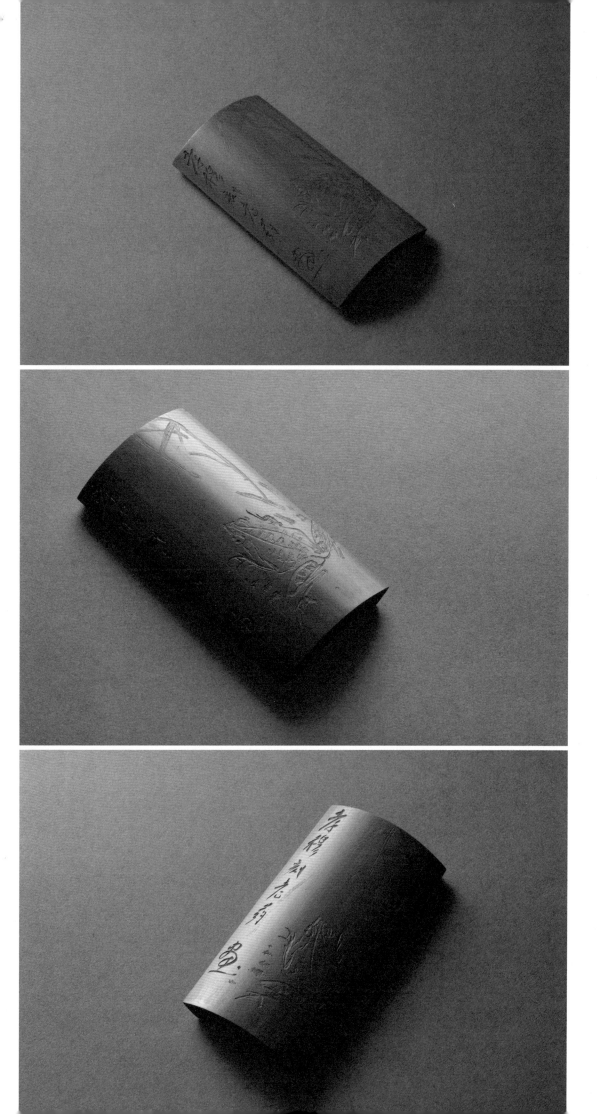

陈家麟画徐孝穆像

一九七五年　纵一五·四厘米　横二三·四厘米

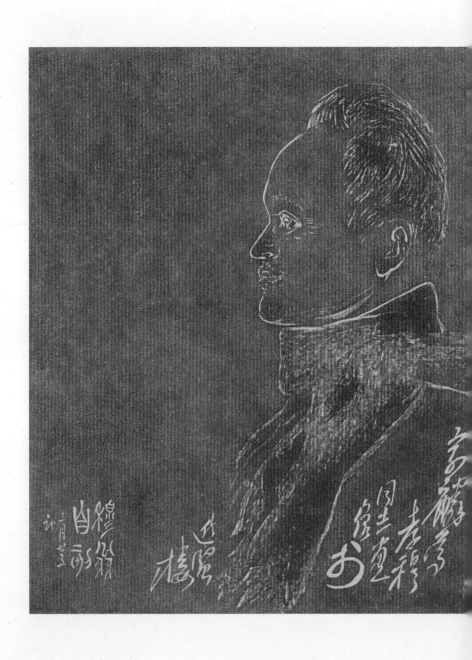

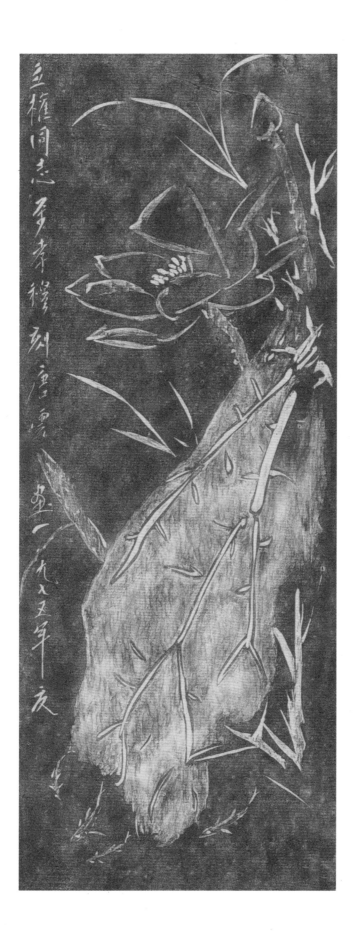

唐云画荷花
一九七五年 纵三一·三厘米 横八·七厘米

唐云画山水

一九七六年　纵二○厘米　横九厘米

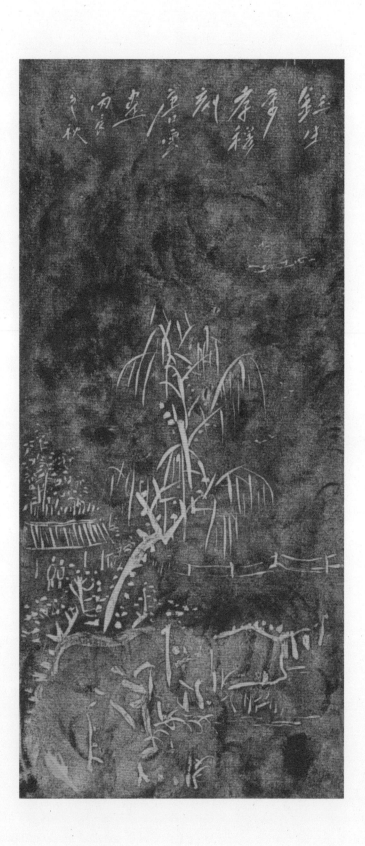

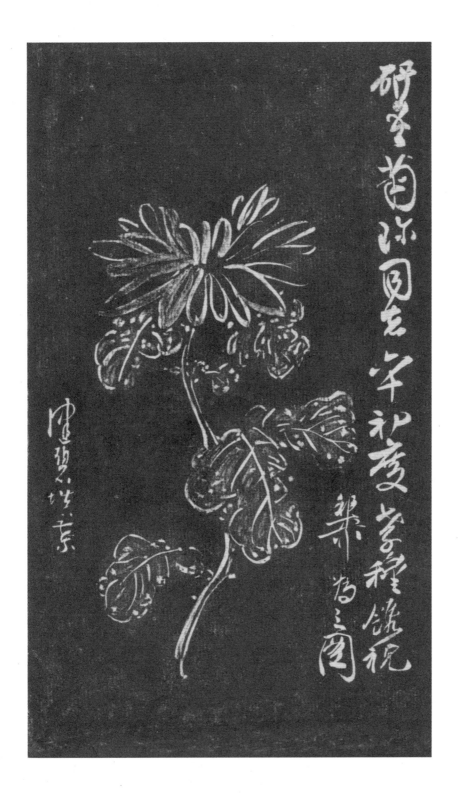

谢稚柳画菊花（陈佩秋补叶 李研吾夫妇上款）

一九七六年 纵一九·四厘米 横一二厘米

谢稚柳画梅枝小鸟

一九七六年　纵一四·二厘米　横九·四厘米

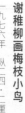

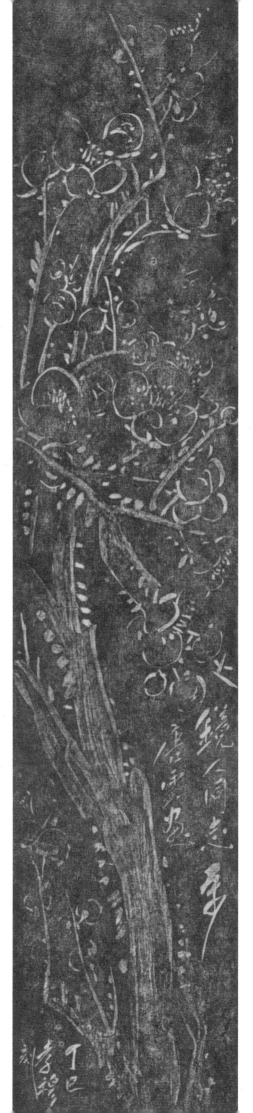

唐云画梅树繁花
一九七七年　纵三一·一厘米·横六·八厘米

唐云画笋竹（周碧初上款）

一九七七年　纵一七·九厘米　横八·一厘米

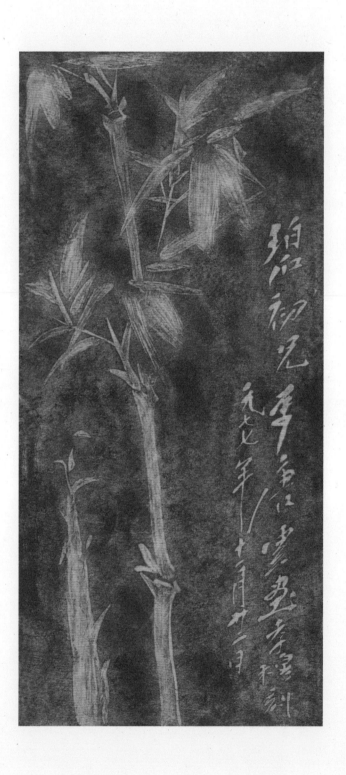

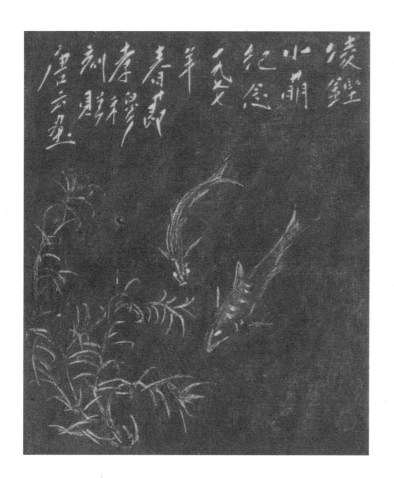

唐云画鱼藻图
一九七七年 纵一一·三厘米 横九·五厘米

吴作人书　『踏沙空驻迹，风定又潮生』（徐文烈上款）

一九七九年　纵二四厘米　横一一·八厘米

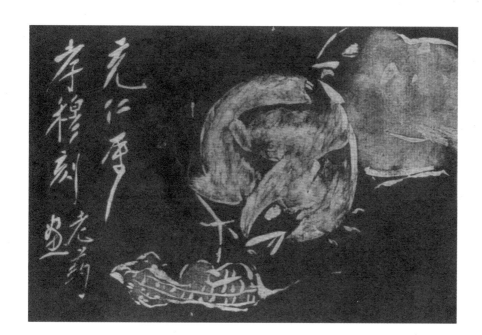

唐云画雏鸡花生（张充仁上款）

二十世纪七十年代　纵八厘米　横一一·八厘米

陈佩秋画游鱼

二十世纪七十年代　纵二一·五厘米　横九·四厘米

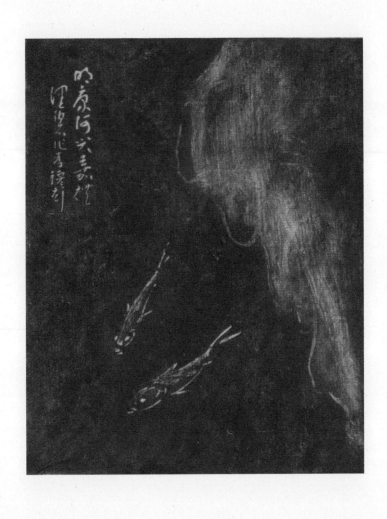

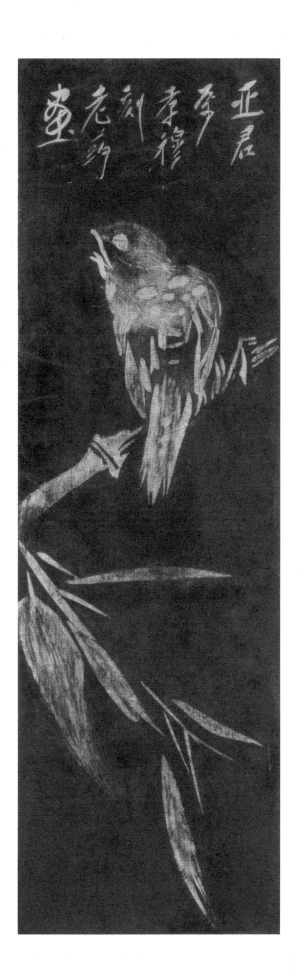

唐云画竹禽图

二十世纪七十年代　纵一三·二厘米　横七·二厘米

唐云画盛梅

二十世纪七十年代　纵一六·四厘米　横七·六厘米

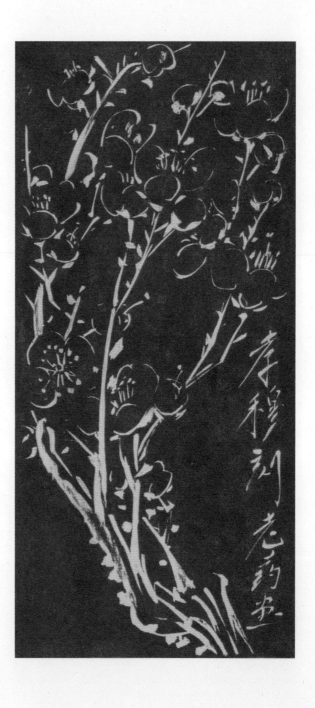

唐云画柳阴栖禽图

二十世纪七十年代　纵二五·九厘米　横一二·七厘米

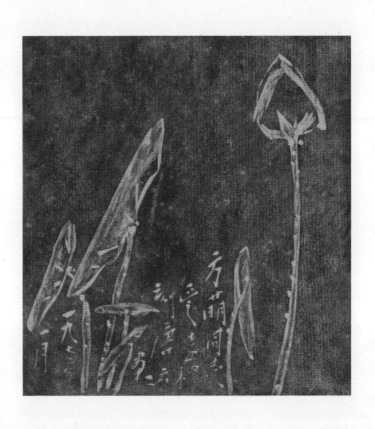

唐云画荷花（方萌上款）

二十世纪七十年代　纵九 · 六厘米　横八 · 九厘米

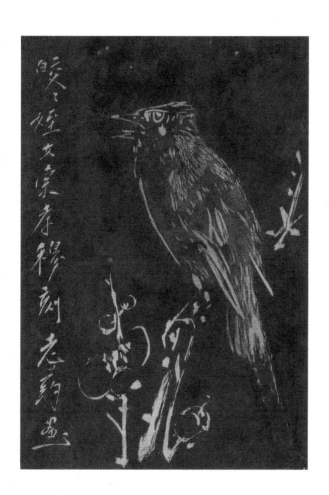

唐云画梅禽图

二十世纪七十年代　纵二一·七厘米　横八厘米

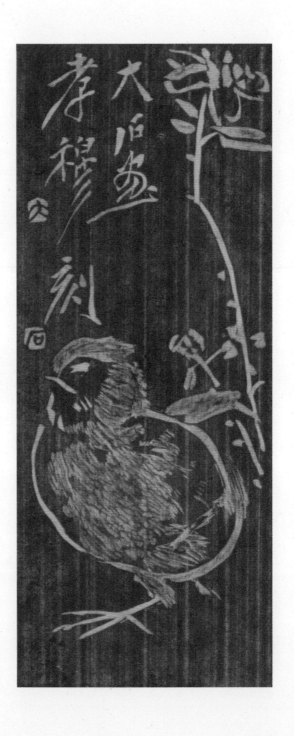

唐云画雏鸡图

二十世纪七十年代

纵一六 · 九厘米　横六 · 九厘米

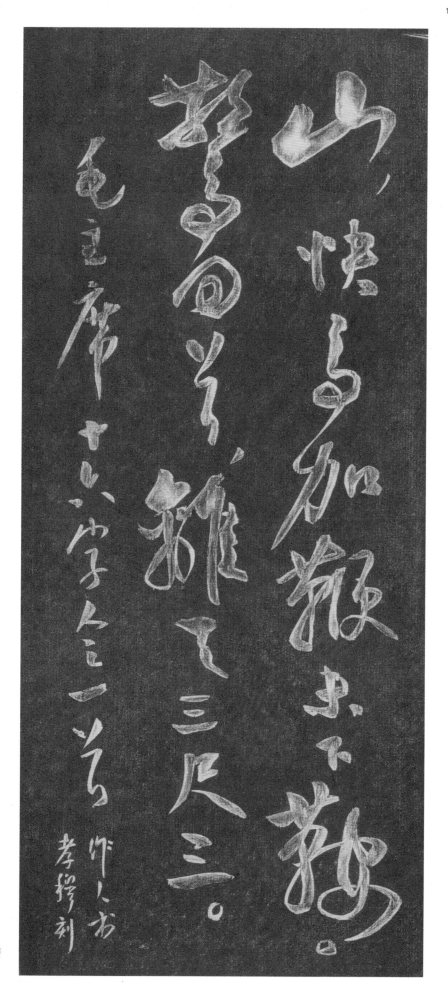

吴作人书毛泽东《十六字令》
二十世纪七十年代　纵二六厘米　横一一·五厘米

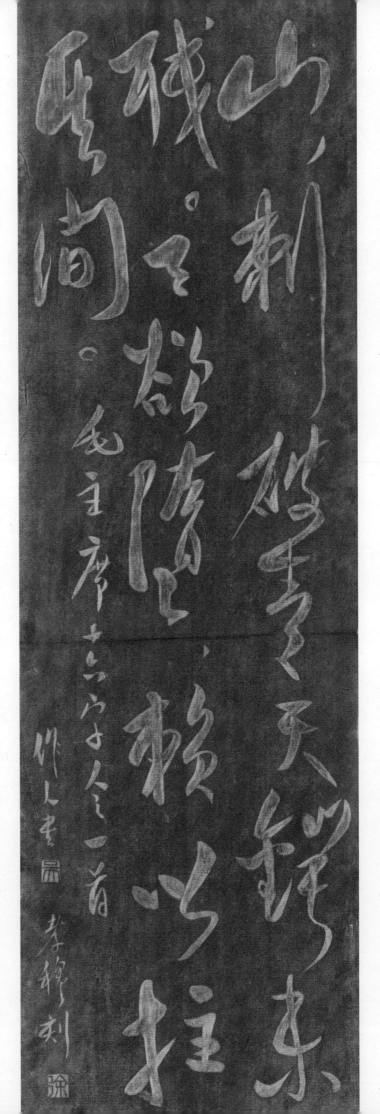

吴作人书毛泽东《十六字令》

二十世纪七十年代　纵三六·三厘米　横一一·三厘米

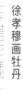

徐孝穆画牡丹

二十世纪七十年代　纵三九厘米　横一二厘米

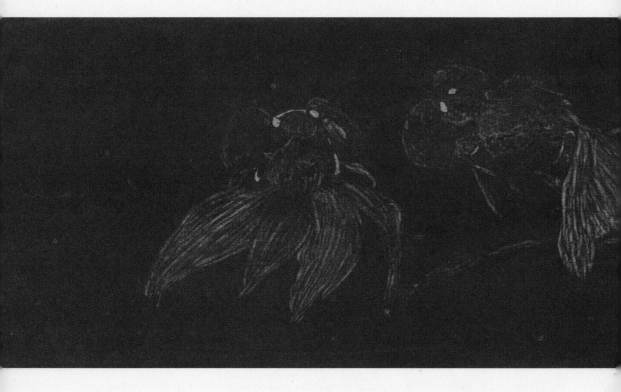

徐孝穆画金鱼水草

二十世纪七十年代　纵九·七厘米　横三八·六厘米

徐孝穆画金鱼水草

二十世纪七十年代　纵九·七厘米　横三八·六厘米

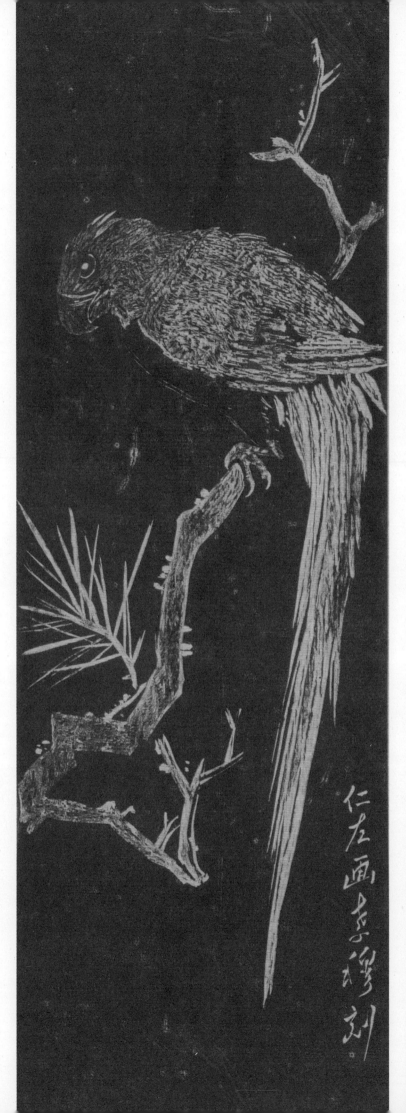

詹仁左画鹦鹉

二十世纪七十年代　纵二九·一厘米　横一〇厘米

谢稚柳画清竹（李约瑟上款）

一九八一年 纵二〇厘米 横一一·五厘米

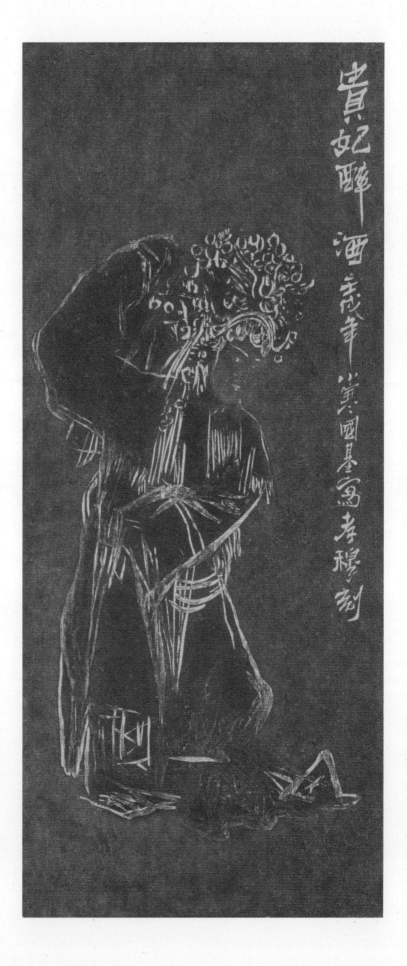

严国基画贵妃醉酒

一九八二年　纵二三·一厘米　横九·九厘米

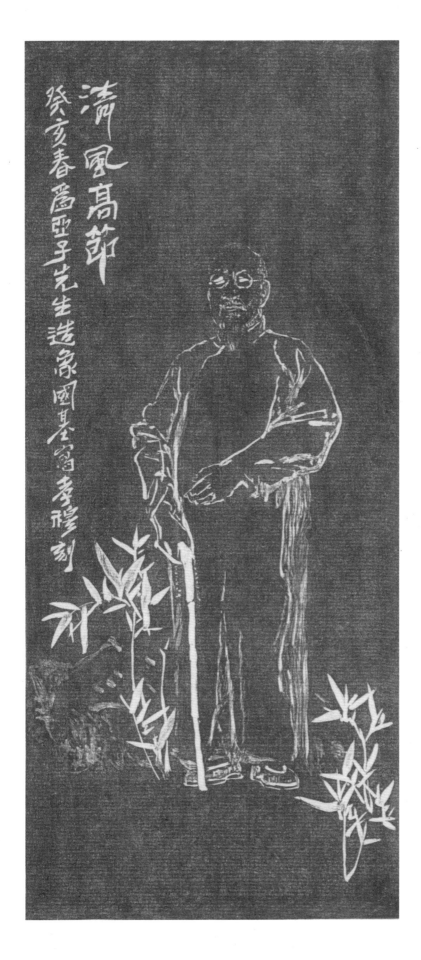

清風高節

癸亥春為亞子先生造象國基窗李群刻

严国基画柳亚子像
一九八三年 纵二三·二厘米 横一〇·四厘米

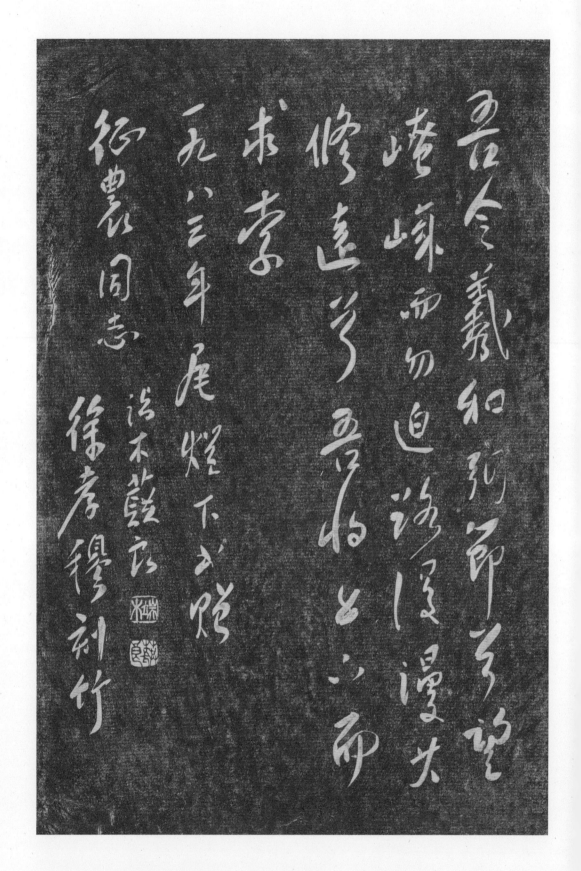

端木蕻良书"吾令羲和弭节兮，望崦嵫而勿迫。路漫漫其修远兮，吾将上下而求索"

一九八三年　纵二三厘米　横一五·六厘米

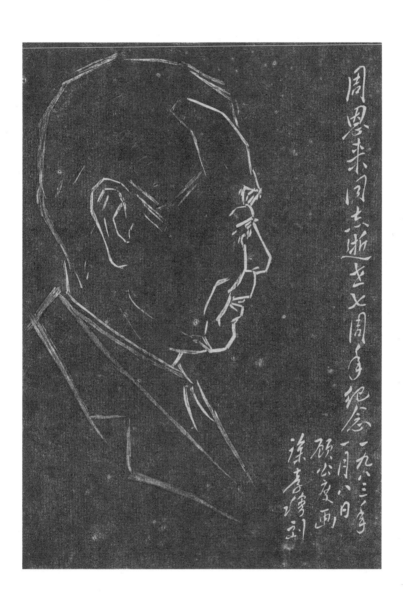

顾公度画周恩来像

一九八三年　纵一四·二厘米　横九·八厘米

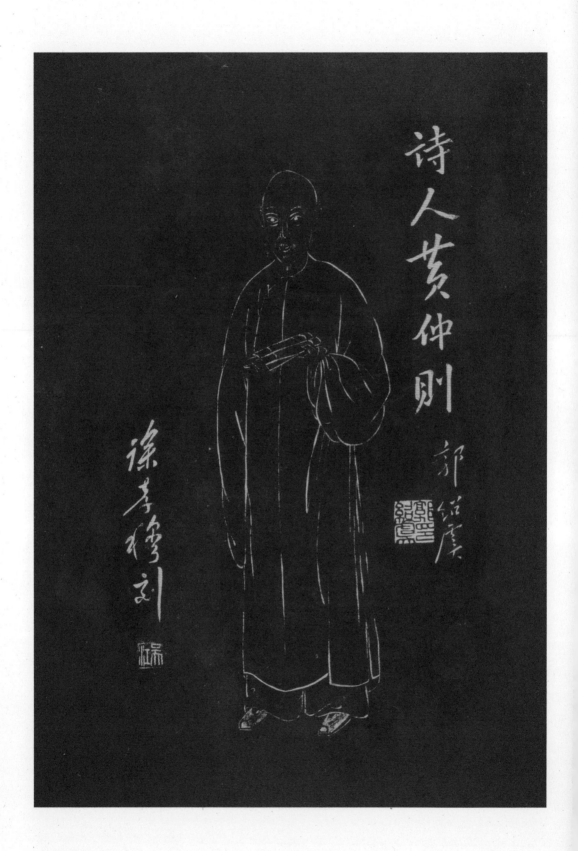

诗人黄仲则

黄仲则像
一九八四年　纵二〇·四厘米　横一四·六厘米

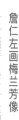

梨園魂

藝術大師
梅蘭芳先生
誕辰九十周年紀念
甲子十月廿二日
徐孝穆題並刻

詹仁左画梅兰芳像
一九八四年　纵一九·五厘米　横二三·五厘米

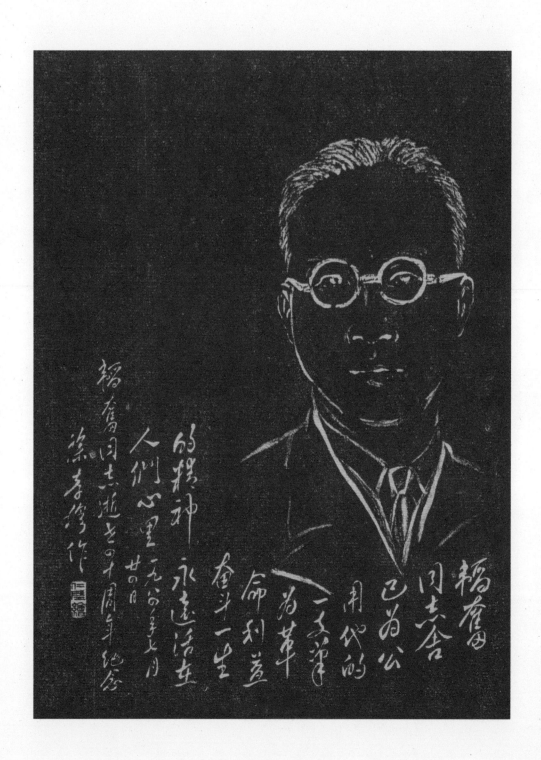

詹仁左画邹韬奋像

一九八四年　纵一七·七厘米　横一三厘米

李广同志正之 乙丑春徐孝穆刀并李广乌字苗补画竹

徐孝穆画雄鸡秀竹图（詹仁左补竹）

一九八五年 纵二五·三厘米 横一三·四厘米

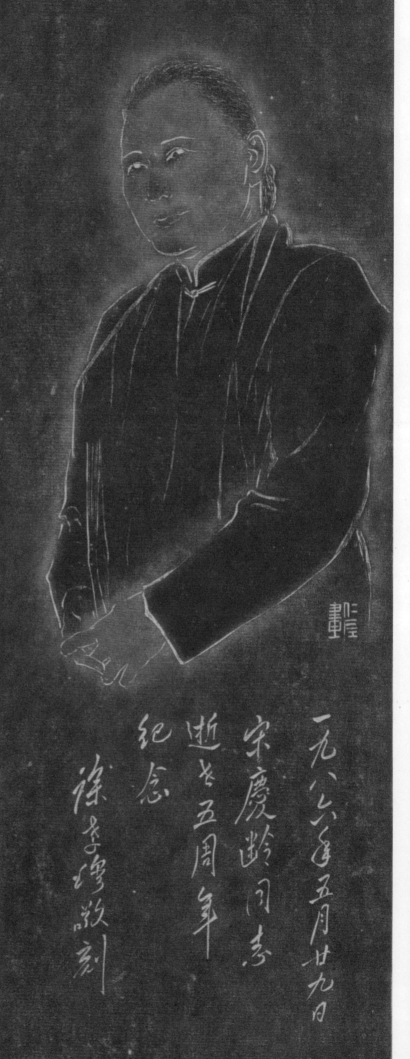

詹仁左画宋庆龄像

一九八六年　纵三一·三厘米　横二一·八厘米

徐孝穆画荔枝螳螂

一九九〇年 纵二九·六厘米 横八·七厘米